Master of Arts 發現大師系列 ⑨

印象花園－米開朗基羅
MICHELANGELO BUONARROTI

發行人：林敬彬
責任編輯：楊蕙如
美術編輯：周怡甄
出版者：大都會文化事業有限公司
地址：台北市基隆路一段 432 號 4 樓之 9
電話：(02) 2723-5216
傳真：(02) 2723-5220
E-Mail：metro@ms21.hinet.net
劃撥帳號：14050529 大都會文化事業有限公司
登記證：行政院新聞局北市業字第 89 號
Metropolitan Culture wishes to thank all those museums and photograph
libraries who have kindly supplied pictures and would be pleased to he
from copyright holders in the event of uncredited picture sources.
出版日期：2001 年 4 月初版
定價：160 元
書號：GB009
ISBN：957-30552-1-X

印象花園

Master of Arts 發現大師系列 ⑨

Michelangelo Buonarroti

米開朗基羅

For

大都會文化事業有限公司

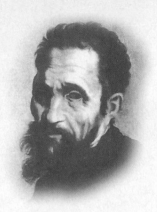

Miche Langelo

一四七五年三月六日米開朗基羅・迪・洛杜維哥・蒙那羅弟——西摩(Michelangelo di Lodavico Bounarroti-Simoni)出生於義大利的卡普雷斯，父親是當地貴族，曾任卡普雷斯的百里侯爵。米開朗基羅出生沒多久，全家便遷往佛羅倫斯，不久後他即被送至義母家撫養。

Master of Arts

Michel Angelo

十三歲時，米開朗基羅開始跟隨著畫家多明尼克‧吉蘭岱（Domenico Girlandio）習畫，不到一年的時間，米開朗基羅便轉至羅雷索‧梅迪奇所創辦的美術學校學習雕刻，並得以出入其家族的宮廷，結識文藝復興的首要人物們，受到了最先進的人文主義思想的薰陶。

米開朗基羅在一四九一年所創作的第一件作品 ——【梯邊聖母】展現了極精湛的技巧。一四九四年法軍入侵義大利，佛羅倫斯人藉機推翻統治者梅迪奇家族，並建立市民社會。革命發起人也是後來的統治者薩佛那羅拉，致力於道德革命，攻擊教皇以及支持平民政府的建立與共和思想。受薩佛那羅拉的影響，使米開朗基羅對梅迪奇家族的專制政權極為反感，於是他前往波隆那，並在那兒開始為聖多明尼克的陵墓工作，翌年即前往羅馬。

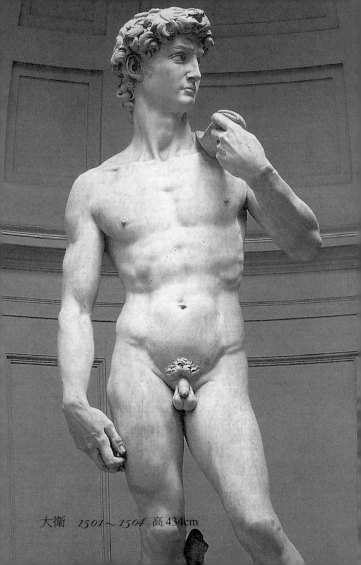

大衛 *1501～1504* 高434cm

　　初至羅馬，米開朗基羅便受邀替人雕刻了【巴克斯酒神】像，這件作品在當時引起相當大的爭議，有評論家指責這雕像的臉部表情是邪惡、粗俗的，且男女不分明，甚至有人懷疑他有同性戀的傾向。

　　一四九八年薩氏以藐視教皇的名義被處死，米開朗基羅完成創作【彼耶達】像，透過這個藝術作品表達了他對薩氏的哀思，這個雕像不僅是他的第一件群像作品，而且也是他創作初期的最佳作品。當他回到了佛倫羅斯時，立即受教會委託製作【大衛】像。一五0四年教會邀請當代著名藝術家成立了一個委員會來決定這個石像的擺置，依照最後的決議石像立在市政廳外。

　　米開朗基羅三十歲時，羅馬教皇朱力艾斯二世召喚他至羅馬製作陵寢石碑的雕像，他花了八個月的時間至卡拉拉採掘

Master of Arts

Michel Angelo

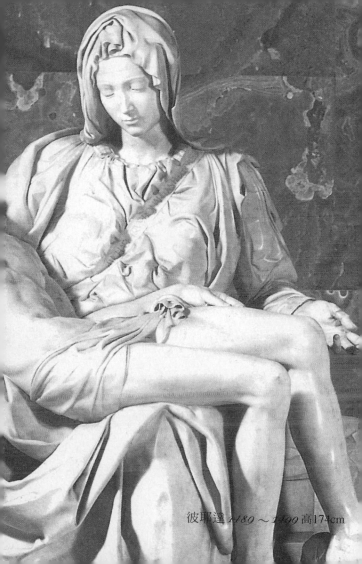

彼耶達 *1480~1800* 高174cm

大理石作為陵寢雕刻用的素材，沒過多久教皇卻聽信讒言，認為在生前建造陵墓是不祥的，因而取消陵寢計劃。

後來尤里艾斯改請他製作西斯丁教堂的天篷畫作，米開朗基羅在極度的失望下決定離開羅馬，但教皇卻以武力挽留，僵持不下的兩個人幾乎造成羅馬與佛羅倫斯間開戰，幸而佛羅倫斯貴婦解決了這個問題，任命米開朗基羅為佛羅倫斯駐羅馬大使，有外交豁免權，使教皇沒辦法抓拿他。同年的十一月當教皇征服波隆那之後，米開朗基羅與教皇再度見面，兩人達成和解，朱力艾斯立即委託他為自己雕塑一銅像，不過這個銅像在三年後，在波隆那叛變之戰時被拆解並溶化了做大砲用。

一五〇八年米開朗基羅開始繪製西斯丁教堂的天篷畫，他仰臥著作畫長達四年後才完工，他寫了一首十四行詩諷刺此事，並以一句「我非畫家！」來做結尾，

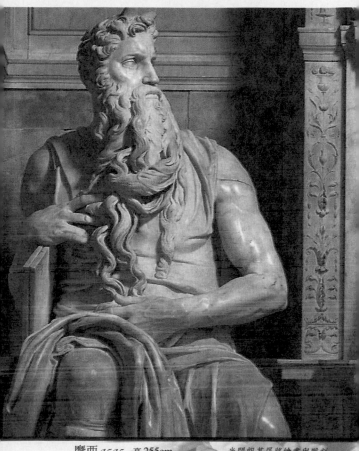

摩西 *1515* 高 255cm

米開朗基羅 將繪畫與雕刻
兩種藝術融合為一

Io gra facto ugozo iquesto steto
chome fa lacqua agacti ilonbardia
over daltro paese chessi chesisia
chaforza lueter apicha soctolmeto

Labarba alcielo ellamemoria sento
isullo scrignio especto fo darpia
espenel sopralmiso tuttania
melfa gocciando u richo pavimeto

Elobi entrati misom nella peccia
e fo delcul p chotrapeso groppa
e passi seza gliochi muovo invano

Dimazi misallunga lachoraccia
ep piegarsi adietro sragroppa
e tedomi comarcho soriano

po fallaci e strano
surgie iludicio ch lamete porta
ch mal sipra p cerbotana torta

lamia pictura morta
difedi ormai giovanni elmio onore
no sedo ilogo bo neio pictore

可見他對這項任務的厭惡與排斥。當他完成天篷的巨作之後，便欲恢復陵寢工作，但教皇卻遲遲未決， 於翌年二月教皇去世後，米開朗基羅便與教皇的遺囑繼承人簽訂新的合約，將原本的設計做了大幅度的修改。

一五一六年，米開朗基羅受教宗李奧十世之命在佛羅倫斯的聖羅佐教堂正面製作的【摩西】像，不過在一五二〇年這項契約便解約了，他受命改為梅迪奇禮拜堂外部製作雕刻像，該作品於一五二四年完成。

一五三三年十一月至翌年五月，在羅馬繼續朱力艾斯教皇的陵寢工程之際，他同時接受了教皇克里門七世的請託在教皇禮拜堂繪製【最後的審判】壁畫，以及繼續梅迪奇教堂的內部雕刻，米開朗基羅被迫由反對梅迪奇家族變成為其製作陵碑

雕像，痛苦與矛盾的複雜情緒促使他的藝術風格轉變為憂鬱且充滿悲壯之情。

一五三四年當米開朗基羅完成梅迪奇的教堂雕刻工程後，他已耗盡所有精力與信心，當接獲唯一的弟弟去世的消息時幾乎使他喪失活下去的意念，直到一五三五年在教堂認識了維多莉亞·柯倫，兩人在教堂中的聚會聊天，互寄情詩，這位女子也為米開朗基羅在藝術上打開了信仰的門戶。

一五四一年【最後的審判】完成，而束縛他四十年的陵寢工程也終於在一五四五年落下句點。

【聖保祿的歸宗】是米開朗基羅受託為梵帝岡的聖保祿教堂所繪製的，該畫於四年後完成，作畫期間，年已近七十的他曾因疲勞過度而引發重病。在一五四六年

Master of Arts

Michel Angelo

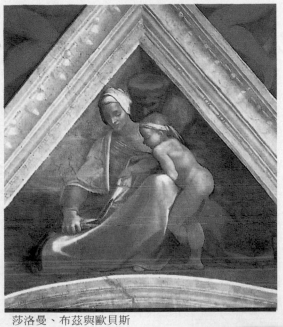

莎洛曼、布茲與歐貝斯

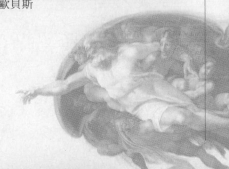

間，米開朗基羅埋首於一連串建築的設計
及雕刻工作，以聖彼得大教堂的完美設計
達到事業顛峰。當他完成最後一項建築設
計時，他已是八十五歲的高齡。

　　一五六三年與六四年間，米開朗基
羅的健康迅速退化，但他仍執意如往常一
般的工作著。一五六四年二月四日，他得
了類似中風的病，同年十八日這位偉大的
藝術家因舊疾復發而病逝。教皇曾希望將
米開朗基羅埋葬在聖彼得大教堂內，但最
後他的遺體被送至佛羅倫斯，埋葬在聖克
羅齊。

Master of Arts

Michel Angelo

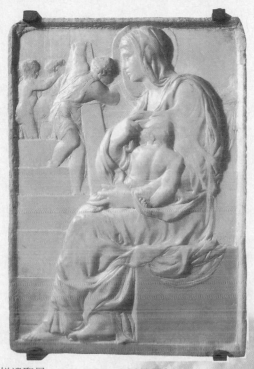

梯邊聖母 *1482～1492* 56.8×40.2cm

可能為米開朗基羅留存下來最早的作品

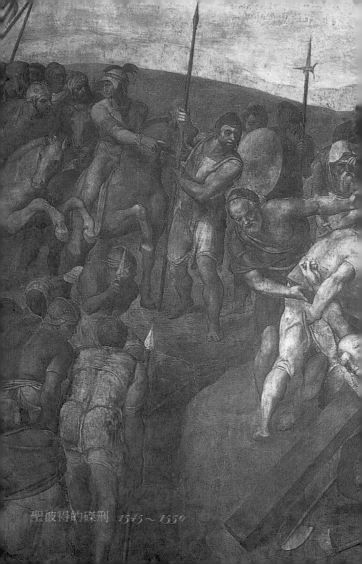

聖彼得的磔刑 1545～1550

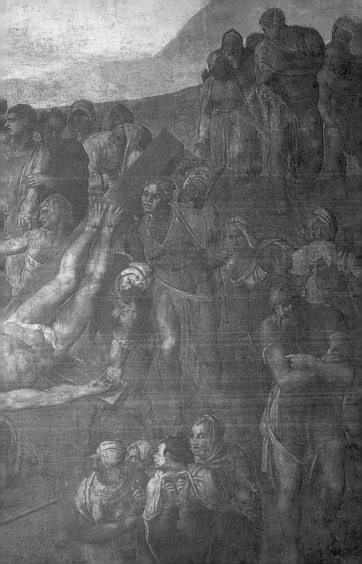

一四七五　三月六日出生於卡普雷斯。

一四八八　進入多明尼克‧吉蘭岱工作坊
　　　　　學畫。

一四八九　於梅迪奇家族所創辦的學校學
　　　　　習雕刻，認識羅倫佐‧迪‧梅
　　　　　迪奇。

一四九○　開始創作【梯邊聖母】與【人
　　　　　馬怪獸之戰】。

一四九二　受聖斯比尼修道院長的邀請，
　　　　　製作木雕【十字架的基督】。

一四九四　十月離開佛羅倫斯，逃亡至波
　　　　　隆那，為聖多明尼克教堂創作
　　　　　【天使像】。

Master of Arts

Michel Angelo

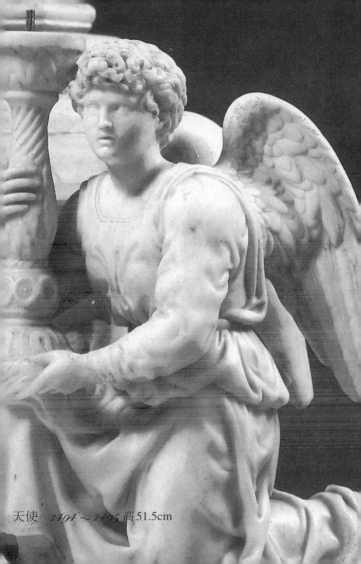

天使　*1404～1405* 高51.5cm

一四九五　米開朗基羅返回
　　　　　佛羅倫斯。

一四九六　展開首次的羅馬
　　　　　之行。

一四九七　受法國籍主教尚‧
　　　　　彼得‧德拉格拉
　　　　　爾之聘，為梵岡
　　　　　創作【彼耶達】。

一五〇一　回到佛羅倫斯，
　　　　　受託製作【大衛】
　　　　　大理石雕像。

一五〇二　著手製作【唐尼
　　　　　聖母瑪麗亞】、

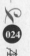

Master of Arts

Michel Angelo

站起來的耶穌
1519～1521 高205 cm

　　　　　　　【小聖母瑪麗亞】、【泰迪聖母

　　　　　　　瑪麗亞】等雕像。

一五〇四　　完成【大衛】像。

一五〇五　　朱力艾斯二世教皇取消寢陵計

　　　　　　　劃，米開朗基羅憤而離開。十

　　　　　　　一月在波隆那與教皇和解。

一五〇八　　三月完成放置於波隆那廣場的

　　　　　　　【朱力艾斯】銅像。五月十日回

　　　　　　　到羅馬後，開始著手繪製西斯

　　　　　　　丁禮拜堂天篷畫──【創紀】。

一五一二　　十一月完成西斯丁禮拜堂天篷

　　　　　　　畫後便返回佛倫羅斯。

一五一三　　前往羅馬簽訂教皇朱力艾斯二

Master of Arts

Michel Angelo

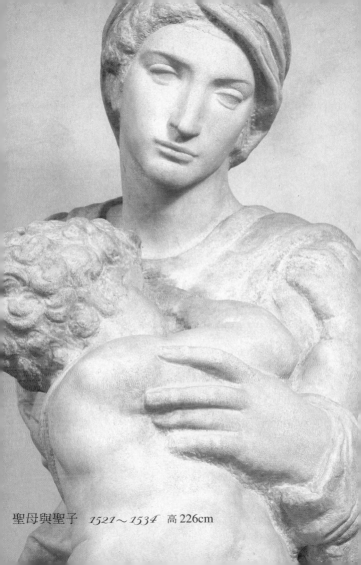

聖母與聖子　*1521~1534*　高 226cm

世陵寢雕刻的第二次契約，大
幅修改設計圖。著手【摩西像】
與【瀕死的奴隸】雕刻。

一五一六　朱力艾斯二世陵寢雕刻第三次
契約簽訂，並完成【摩西像】

一五一六　聖羅倫佐教堂正面製作契約解
約，開始著手製作梅迪奇家禮
拜堂雕刻。

一五二三　製作【聖母子】像。

一五二四　製作梅迪奇家族教堂墓碑的六
體雕刻像。

一五二五　【暮】像完成。

一五二六　【晨】像完成。

Master of Arts

Michel Angelo

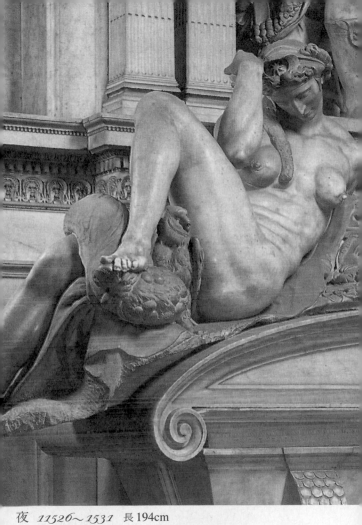

夜 *11526〜1531* 長194cm

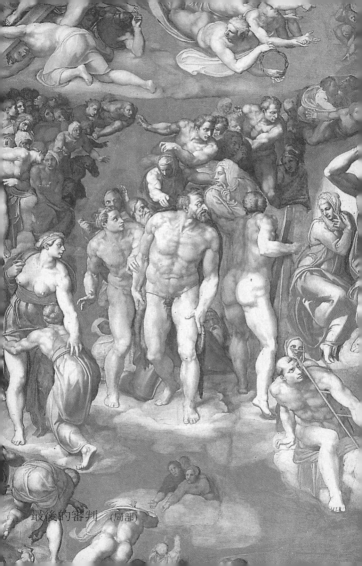

最後的審判　（局部）

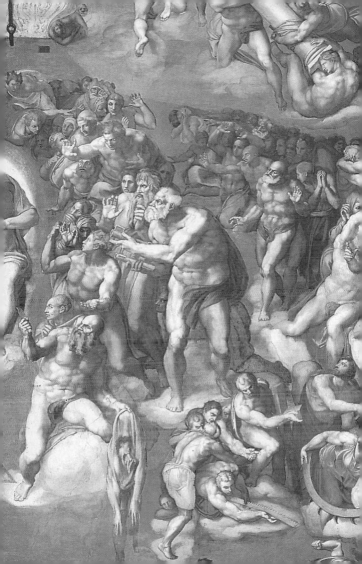

一五二七　參與佛倫羅斯革命軍。

一五二八　一月初被任命為軍事九人的委
　　　　　員之一但於九月逃至威尼斯。

一五三〇　完成【太陽神】雕像創作後，
　　　　　被迫返回梅迪奇家族教堂製作
　　　　　雕刻像。

一五三一　創作【夜】像，米開朗基羅的
　　　　　父親羅特維病逝。

一五三二　簽訂朱力艾斯二世陵寢雕刻第
　　　　　四次的合約。

一五三三　完成【勝利之神】像，結識托
　　　　　瑪斯・卡瓦瑞里艾利，兩人成
　　　　　為摯友。

Master of Arts

Michel Angelo

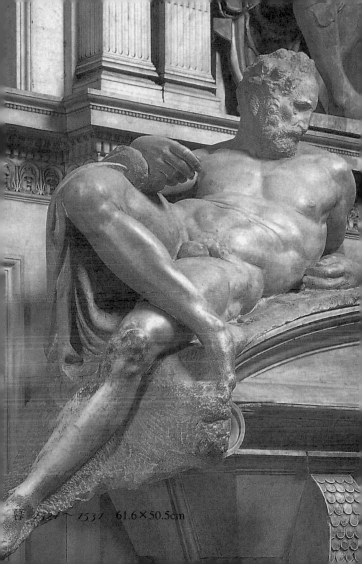

暮 _~~~ 1531 61.6×50.5cm

一五三四　回到佛羅倫斯，著手完成【奴
　　　　隸】像四體。

一五三五　九月份前往羅馬並開始繪製西
　　　　斯丁禮拜堂的祭壇畫 —【最
　　　　後的審判】。 與教友維多亞‧
　　　　柯倫交往。

一五四一　當【最後的審判】繪製完成後，
　　　　立即埋首於朱力艾斯二世陵寢
　　　　的雕刻工程。

一五四六　朱力艾斯二世陵寢碑刻完成。

一五四六　創作【聖彼得的磔刑】。

一五四七　教皇保祿三世任命米開朗基羅
　　　　為聖彼得大教堂的建築主任。

Master of Arts

Michel Angelo

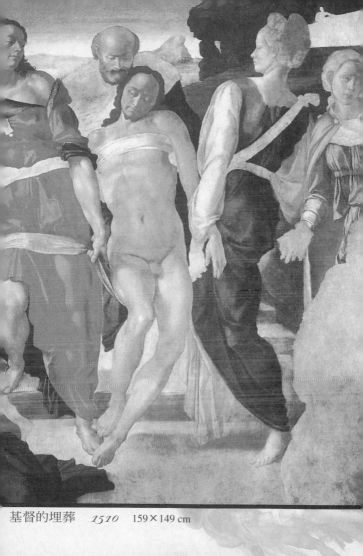

基督的埋葬　*1510*　159×149 cm

一五五〇　完成【聖彼得的磔刑】。

一五五五　著手創作【巴勒斯屈那聖母
　　　　　抱耶穌哀悼】像。

一五五九　著手創作【隆達迪尼聖母抱
　　　　　耶穌哀悼】像。

一五六〇　受聘設計羅馬城門 ——【虔
　　　　　誠門】。

一五六四　二月二十八日逝世。

Master of Arts

Michel Angelo

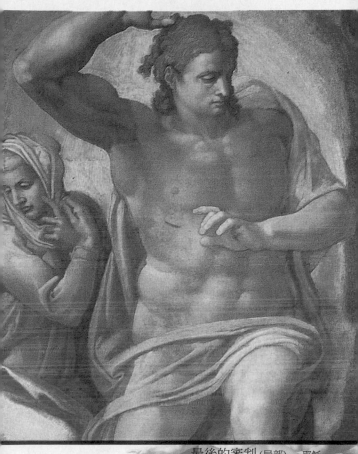

最後的審判(局部) ― 耶穌

米開朗基羅的心靈信仰

　　米開朗基羅的【大衛】像，原本是
一個形狀奇特的大理石，經過他的巧奪天
工雕刻後，利用大衛戰勝巨人哥力亞的聖
經故事，暗示著當時戰亂紛紛的佛羅倫斯
面對外來強敵的進攻，但最終一定會勝
利。因此這個【大衛】像充滿了與命運奮
鬥的激昂決心。

　　他在同一時期的其他雕像卻充滿清
教徒式的思想，有人曾懷疑過他所創作的
聖母雕像大多太年輕，米開朗基羅則認
為，貞潔的婦女比較容易保持青春，他相
信上帝以此種方式讓婦女證明自己的貞
節。

　　這種人文主義者與清教徒的思想衝
突，使他終其一生都擺脫不了信仰對他的
強烈影響。

Master of Arts

Michel Angelo

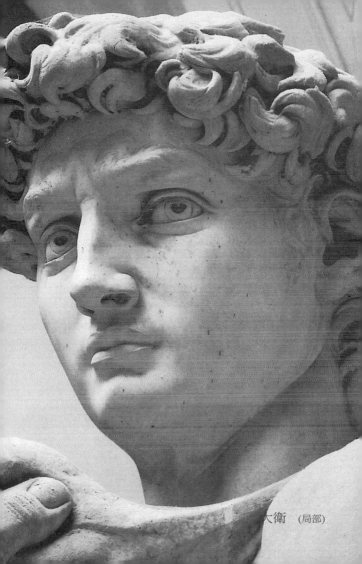

大衛 （局部）

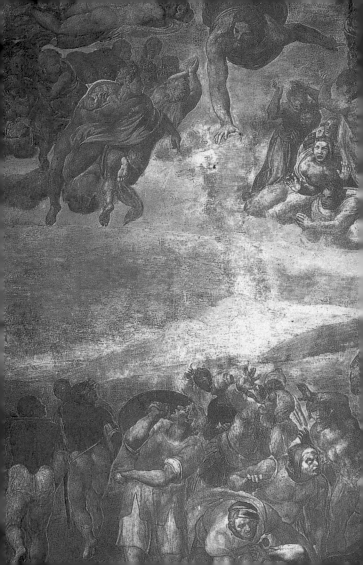

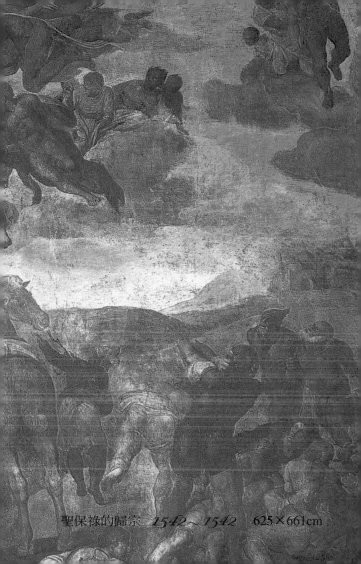

聖保祿的歸宗　1542～1542　625×661cm

無題

我以往那空洞而快樂的藝術之愛將何去何

從？

當身體與靈魂的漸漸消逝

前者我已確信

後者則為此刻的威脅

無論繪畫或雕刻皆不能讓我靈魂安寧

期盼著十字架的神聖之愛

祂能張開雙臂擁我入懷

Master of Arts

Michel Angelo

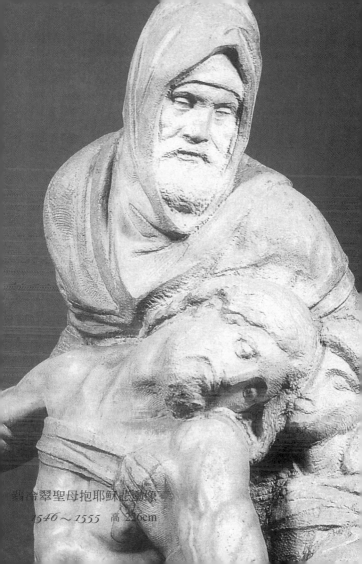

弱倫翠聖母抱耶穌悲慟像　1546～1555　高 226cm

Master of Arts

MichelAngelo

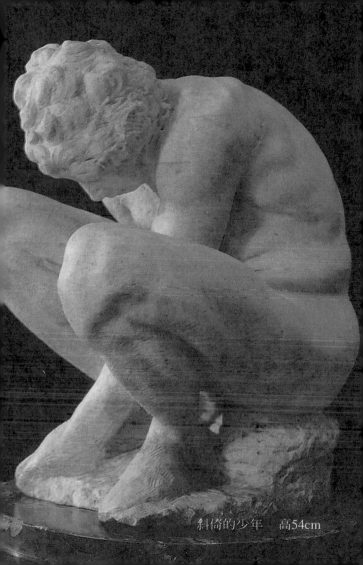

斜倚的少年　高54cm

✹米開朗基羅與
──創世紀

　　當教皇朱力艾斯二世命令米開朗基
羅接受繪製西斯丁教堂的天篷壁畫時，對
此任務極不願接受的他為此與教皇發生衝
突，加上兩人水火不容、互不相讓的個
性，差點引發戰爭，最後，米開朗基羅還
是被迫接下該工作完成壁畫。他透過這幅
壁畫，他不僅控訴上帝毀滅與嚴厲並宣告
即將毀滅的命運。

　　一一四年來，米開朗基羅獨自一人躺著塗
繪上每一筆顏料。過程除了健康耗損外，
與朱力艾斯二世間的大大小小衝突也使他
倍感疲累。他在寫給家裡的信中提到：
「不論貧與富，當與耶穌一起生活，如同
我在此地所做的事一般……因為我是不幸
的，雖然我可以不為生活也不為榮譽煩
愁，或為了世界和平與否而苦惱，然而我

Master of Arts

Michel Angelo

卻在極大的痛苦與無窮的猜忌中度日如年，十五年以來，我不曾有過好日子….」，米開朗基羅就在這樣痛苦的心境下，完成西斯丁教堂的天篷畫【創世紀】。

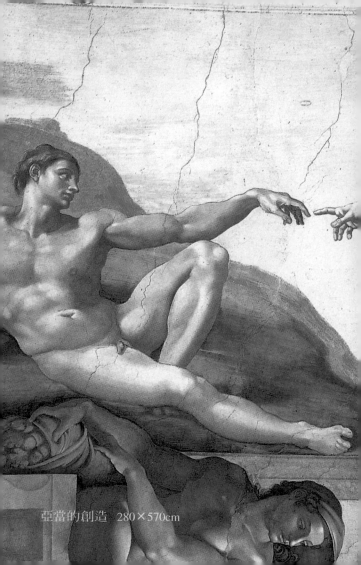

亞當的創造　280×570cm

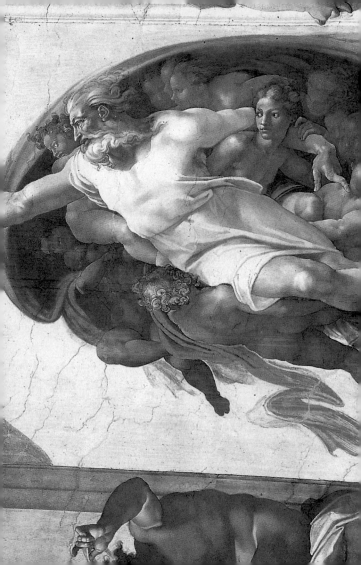

宗教

想要瞭解神，別作解謎者

向周圍看看

將會看到祂與你的孩子一同嬉戲

望入穹蒼，

你會見到祂在雲彩中慢步躅行

在閃電中伸出雙臂而隨著雨水降下

你會看見祂在百花中微笑

並在樹的搖曳中揮手。

Master of Arts
Michel Angelo

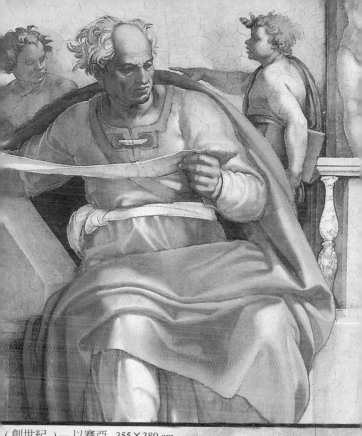

（創世紀 ）— 以賽亞　355×380 cm

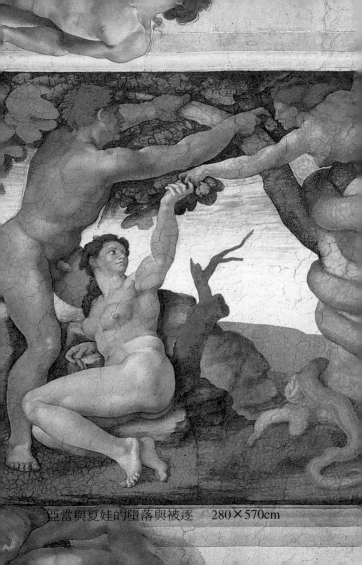

亞當與夏娃的墮落與被逐　280×570cm

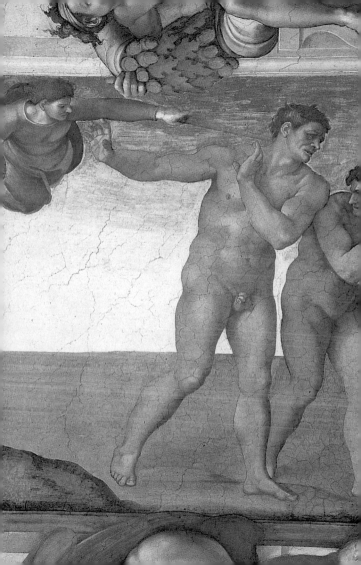

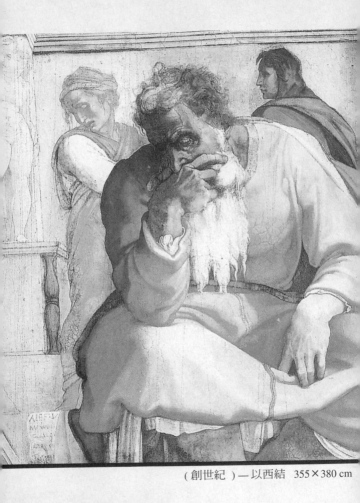

(創世紀) — 以西結　355×380 cm

無題

它是我雕刻與繪畫的光采與鏡子

如有人沒有幻想，則是大大的錯誤

我依賴著美，

帶領我那創作的雙眼直到高處

有些愚昧的判斷將美視為感官

的確因此使純潔的心靈樂如天堂

但他們應知其劣質難以使人進入聖地

如同提昇自己，

卻無美德支撐般的徒然。

Master of Arts

MichelAngelo

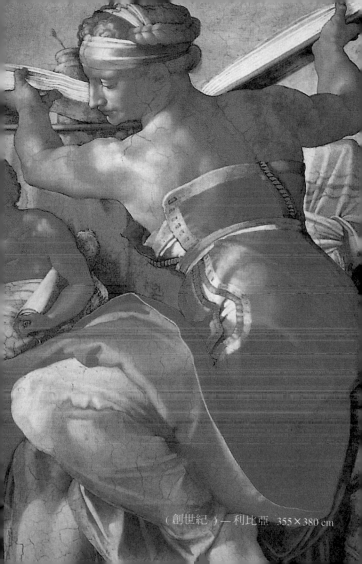

（創世紀）—利比亞　355×380 cm

❀哀傷的基督

　　米開朗基羅有生之年的最後作品，雕刻了三座哀悼基督的像，都是以哀傷為主題。他之所以繼續雕塑的創作，並不是因為對藝術的熱愛，而是對信仰的追求。

　　他的最後一件雕塑作品【隆達迪尼聖母哀悼耶穌】像，模糊不清的線條與面容，可看出他對藝術已經漠不關心，他不再像從前一樣注重人體的美。米開朗基羅並將聖母刻成自己的臉，彷彿意味著這個作品不是為了給世人賞析，而是給上帝看。

Master of Arts

Michel Angelo

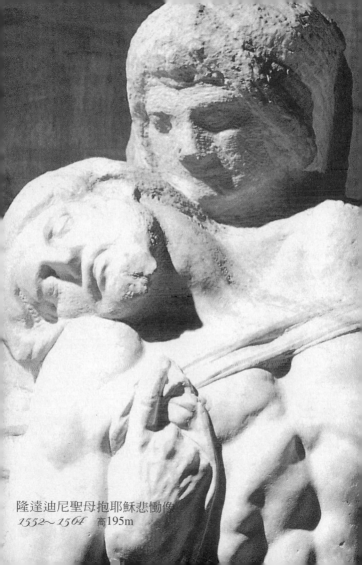

隆達迪尼聖母抱耶穌悲慟像
1552～1564 高195m

快樂與悲傷

當你快樂時

深察你的內心

你必會發現

只有那曾經令你悲傷的

才能帶給你快樂

當你悲傷時

請再看一次你的內心

你必定會發現，事實上

你正為曾給你快樂的事物而哭泣

Master of Arts

Michel Angelo

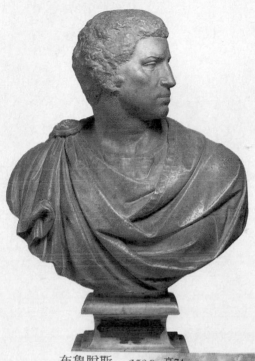

布魯脫斯　*1539*　高74 cm

最後的審判

　　一五四一年米開朗基羅完成西斯丁
教當的祭壇畫【最後的審判】，他構思了
三百個人物形象反映當時的動亂和他本人
生活的遭遇，由於人物完全裸體，引起當
時的教廷強烈抨擊。

　　在這幅畫中基督形象高大，如無情
的法官般的處於畫面中央，在基督的四周
則畫了一些殉難者，並帶著他們殉道的徵
象；而在這幅巨大壁畫中，最重要的一個訊
息就是在基督右下方，米開朗基羅畫上了
因迫害而活活被剝皮而死的聖巴爾托洛梅
奧。米開朗基羅將此聖人畫成左手提著自
己的皮囊，右手拿刀的模樣，以藉此解釋
了此聖人的生平的欲望…..將我羈絆著
…..使我…遠離真理。」這位偉大的藝術
家為了藉此反映出心靈上的痛苦以及他所

Master of Arts

Michel Angelo

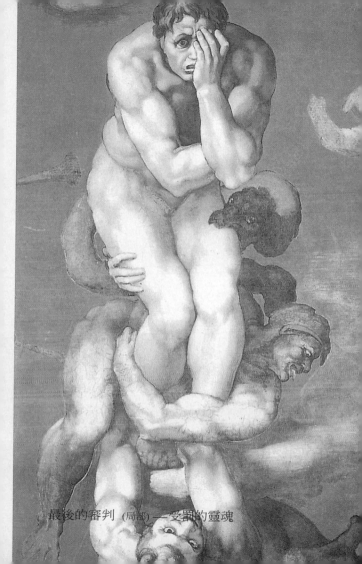

最後的審判 (局部) —受罰的靈魂

承受的不公平，米開朗基羅他深信上帝審判的那日終將到來，到時人間所有的罪惡與不平都將俯伏天上至高無上的真理前。

ARTIST

Master of Arts

Michel Angelo

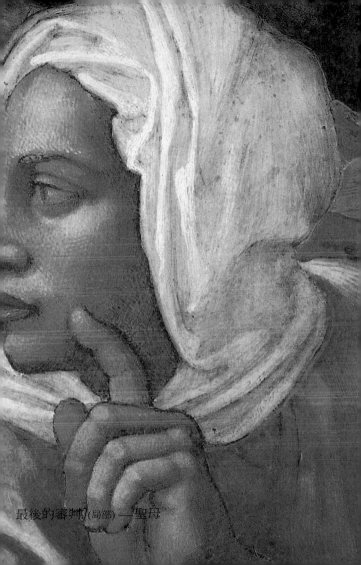

最後的審判(局部)—聖母

最終的旋律

大自然阿！

我的摯愛

我的藝術僅次於它

生命的火苗溫暖了

雙手

當火漸漸熄滅

我已準備就此死去。

晨 (局部)

Master of Arts

Michel Angelo

我所失去的青春

時常想起那美麗的小鎮

它就座落於海邊

時常幻想走進古老小鎮

踏上舒適的街道

彷彿　我的青春又回歸於我

而那北方歌謠裡的詞句

仍舊在我記憶裡迴盪：

「少年的願望像似風的願望

而青春的心事卻是這般、這般的綿

長。」

不管那一套

有沒有人，為了貧窮的榮譽

垂頭喪氣，直不起腰？

怯懦的人阿，我們不齒他！

我們挑戰貧窮，不管他們這一套！

什麼低賤的勞工那一套

階級只是金幣上的刻紋

人才是珍貴如金，

不管他們那一套！

Master of Arts

Michel Angelo

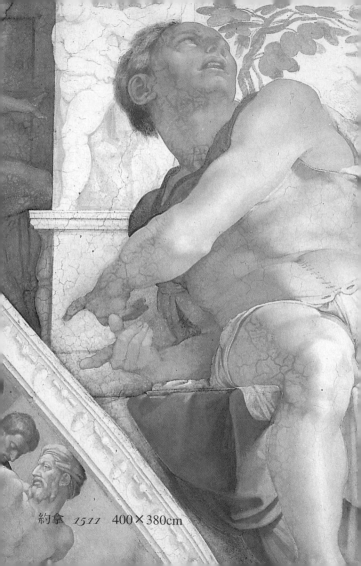

約拿 *1511* 400×380cm

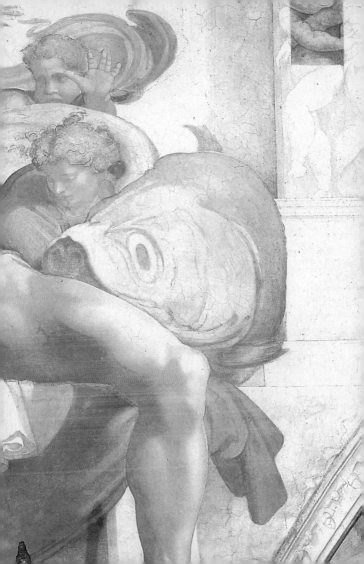

愛

除了實踐自己，愛沒有別的渴望

但，如果你想愛，就必須有渴望

去溶化，如水流潺潺般

向著夜晚低吟著它的旋律

去體認過多的愛意所引起的心傷

去被自己對愛的領悟所傷，

心甘情願地流血

懷著一顆展翅的心醒來

在曙光乍現時分

感謝上蒼能再有一天的時間去愛

Master of Arts

MichelAngelo

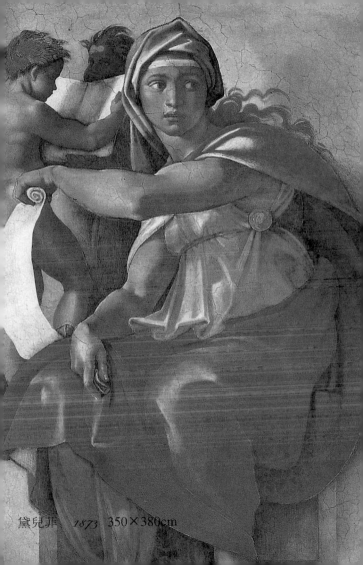

黛兒菲　*1873*　350×380cm

無題

當太陽收回他的光亮

當其他人都去尋找歡樂

他孑然一身地在樹蔭下依然熱氣不減

他痛苦地躺在草地上悲傷且泣不成聲

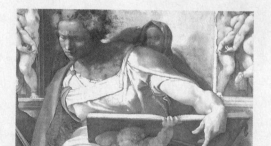

但以理　395×380 cm

Master of Arts

Michel Angelo

發現大師系列 001
(GB001)

印象花園 01
梵谷
VICENT VAN GOGH
「難道我一無是處，一無所成嗎？.我要再拿起畫筆。這刻起，每件事都為我改變了」孤寂的靈魂，渴望你的走進...

沈怡君編
定價/每本160元
頁數/80頁

發現大師系列 002
(GB002)

印象花園 02
莫內
CLAUDE MONET
雷諾瓦曾說：「沒有莫內，我們都會放棄的。」究竟支持他的信念是什麼呢？

沈怡君編
定價/每本160元
頁數/80頁

發現大師系列 003
(GB003)

印象花園 03
高更
PAUL GAUGUIN
「只要有理由驕傲，儘管驕傲，丟掉一切虛飾，虛偽只屬於普通人...」自我放逐不是浪漫的情懷，是一顆堅強靈魂的吶喊。

沈怡君編
定價/每本160元
頁數/80頁

發現大師系列 004
(GB004)

印象花園 04
竇加
EDGAR DEGAS
他是個恨恨孤獨的孤傾聽他，你會因了解多的感動...

沈怡君編
定價/每本160元
頁數/80頁

發現大師系列 005
(GB005)

印象花園 05
雷諾瓦
PIERRE-AUGUS RENOIR
「這個世界已經有太美，我只想為這世界些美好愉悅的事物。覺到他超越時空傳遞暖嗎？

沈怡君編
定價/每本160元
頁數/80頁

發現大師系列 006
(GB006)

印象花園 06
大衛
JACQUES LOUI DAVID
他活躍於政壇，他也是的畫家。政治，藝術上互不相容的元素，是在他身上各自找到安路？

沈怡君編
定價/每本160元
頁數/80頁

發現大師系列 008
(GB008)

印象花園 08

達文西
Leonardo da Vinci

楊蕙如 編
定價/每本160元
頁數/80頁

Leonardo da Vinci

「哦，嫉妒的歲月你用年老堅硬的牙摧毀一切…

一點一滴的凌遲死亡……」

他窮其一生致力發明與創作，卻有著最寂寞無奈的靈魂…

國家圖書館預行編目資料

印象花園‧米開朗基羅　Michelangelo Buonarroti　/
楊蕙如編輯. -- -- 初版. -- --
臺北市：大都會文化（發現大師系列，9）
2001【民90】面；　　　公分
ＩＳＢＮ：957-30552-1-X（精裝）

1.米開朗基羅（ Michelangelo, Buonarroti, 1475 － 1564)
－ 作品集
2.雕刻 － 作品集　3.油畫 － 作品集

902.45　　　　　　　　　　　　　　　　　90003409